레인보우 버블젬 캐릭터 소개

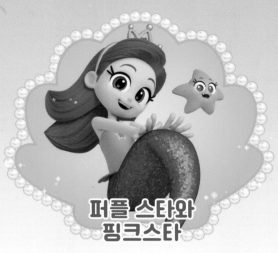

**퍼플 스타와
핑크스타**

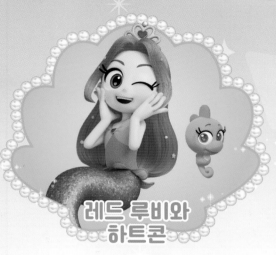

**레드 루비와
하트콘**

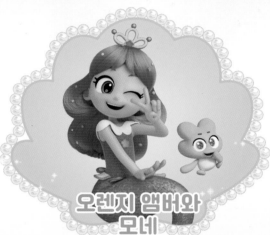

**오렌지 앰버와
모네**

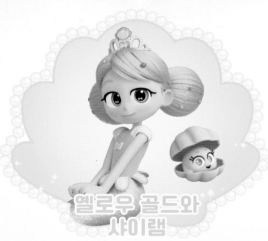

**옐로우 골드와
샤이램**

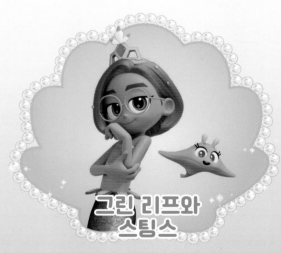

**그린 리프와
스팅스**

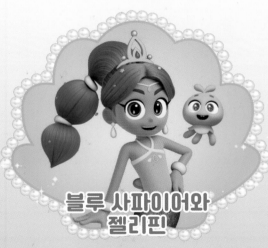

**블루 사파이어와
젤리핀**

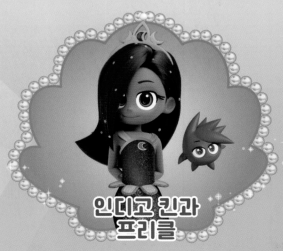

**인디고 킨과
프리클**

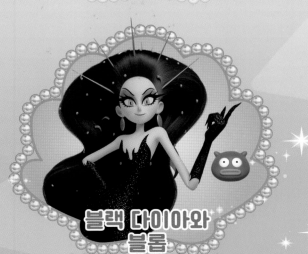

**블랙 다이아와
블롭**

놀이
방법

1 찾아보기
문제를 잘 읽은 뒤,
숨은 친구들을 찾아 보세요!

2 게임하기
재미있는 게임을 하며
잠시 쉬어 가세요!

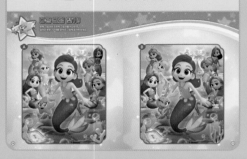

3 정답 확인하기
모두 찾았으면
정답을 확인해 보세요!

레인보우
버블젬

숨은 인어공주와
친구들을 찾아라!

초판 1쇄 인쇄 2023년 9월 5일
초판 1쇄 발행 2023년 9월 25일

발행인 심정섭
편집인 안예남
편집팀장 이주희
편집 김정현
제작 정승헌
브랜드마케팅 김지선
출판마케팅 홍성현, 경주현
디자인 design S

발행처 서울문화사
등록일 1988년 2월 16일
등록번호 제2-484
주소 서울시 용산구 새창로 221-19
전화 02-799-9184(편집) | 02-791-0752(출판마케팅)

ISBN 979-11-6923-222-7

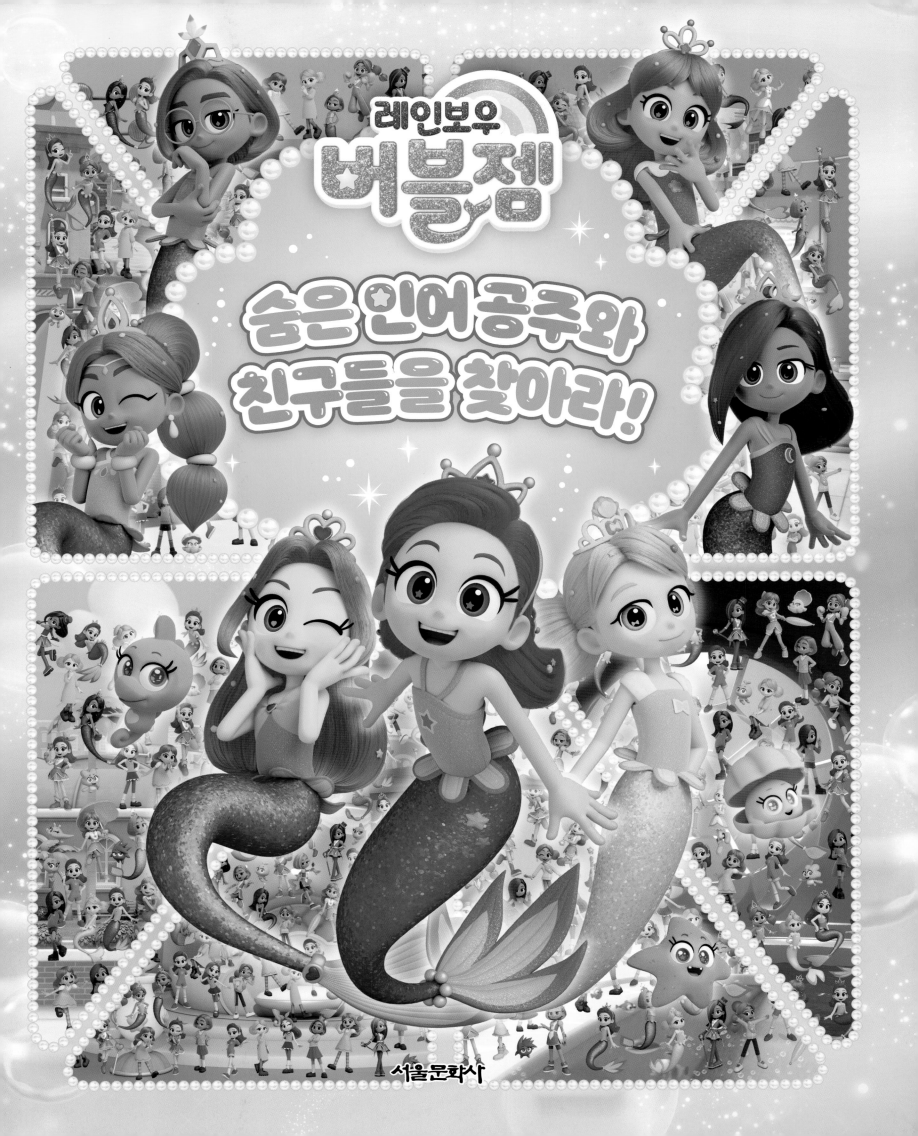

퍼플은 인간 세상이 궁금해!

바다왕국에는 인간 세상이 너무 궁금한 인어공주 퍼플과
여섯 명의 인어공주들이 살고 있답니다.
지금부터 인어공주와 수호요정 친구들을 모두 찾아보세요!

Purple Star

찾아보세요!

레드 루비

오렌지 앰버

옐로우 골드

그린 리프

블루 사파이어

인디고 킨

보너스 미션

모네

샤이램

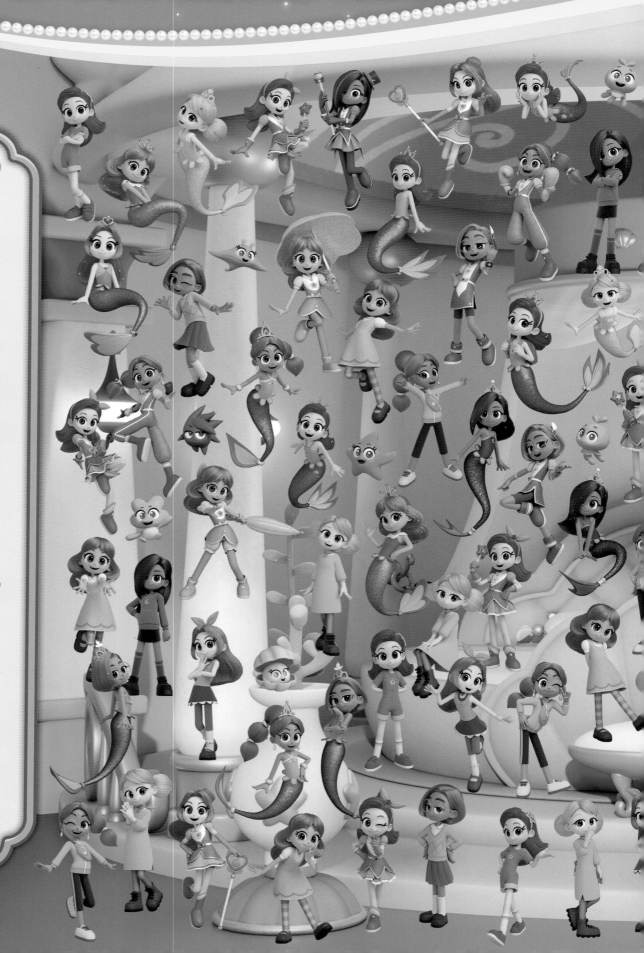

불가사리 해양국의 말괄량이
인어공주 퍼플의 수호요정은
누구일까요?

프 ㅋ ㅅ ㅌ

정답 : 요트프피

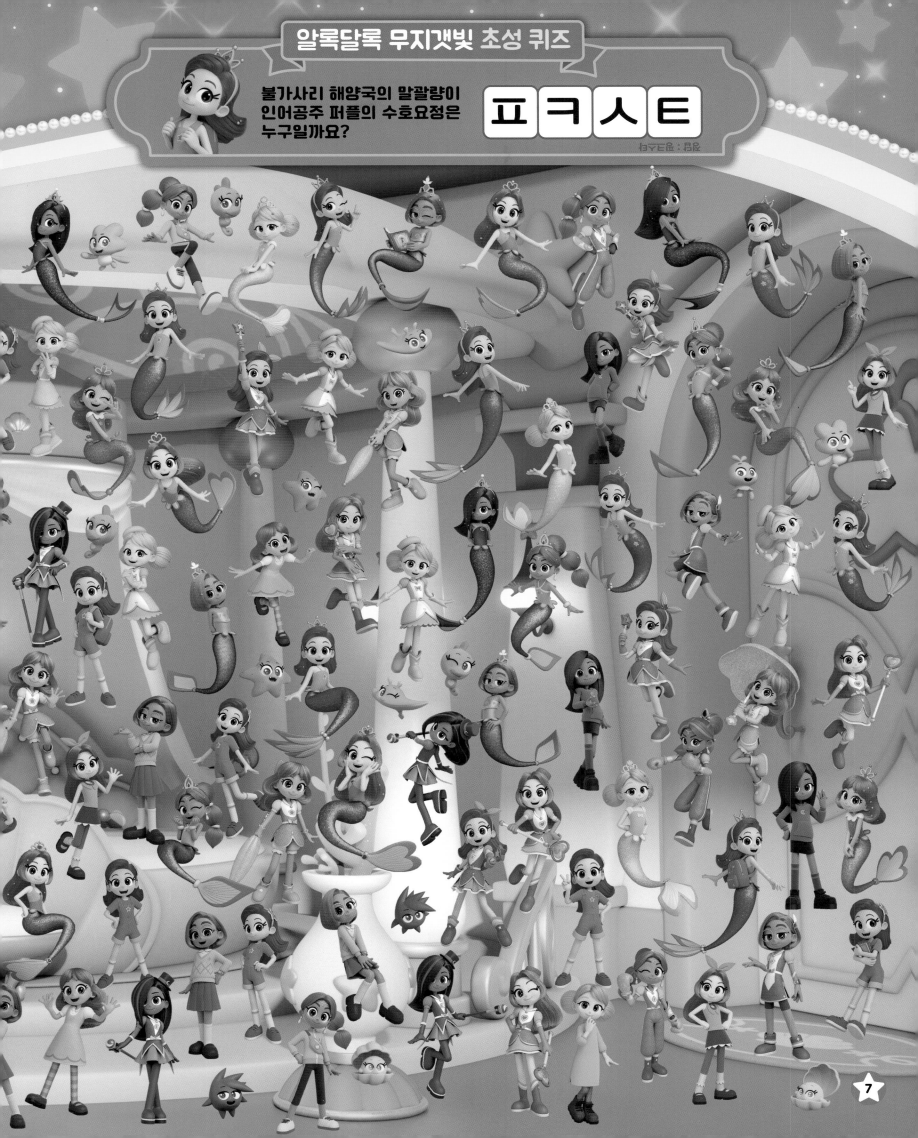

인간 세상으로 출동!

바다왕국의 인어공주들이 흩어진 버블젬을 모으기 위해
인간 세상의 학교에 다니게 되었어요.
모험을 떠나는 인어공주와 수호요정 친구들을 모두 찾아보세요!

찾아보세요!

퍼플 스타

오렌지 앰버

옐로우 골드

그린 리프

블루 사파이어

인디고 킨

보너스 미션

스팅스

젤리핀

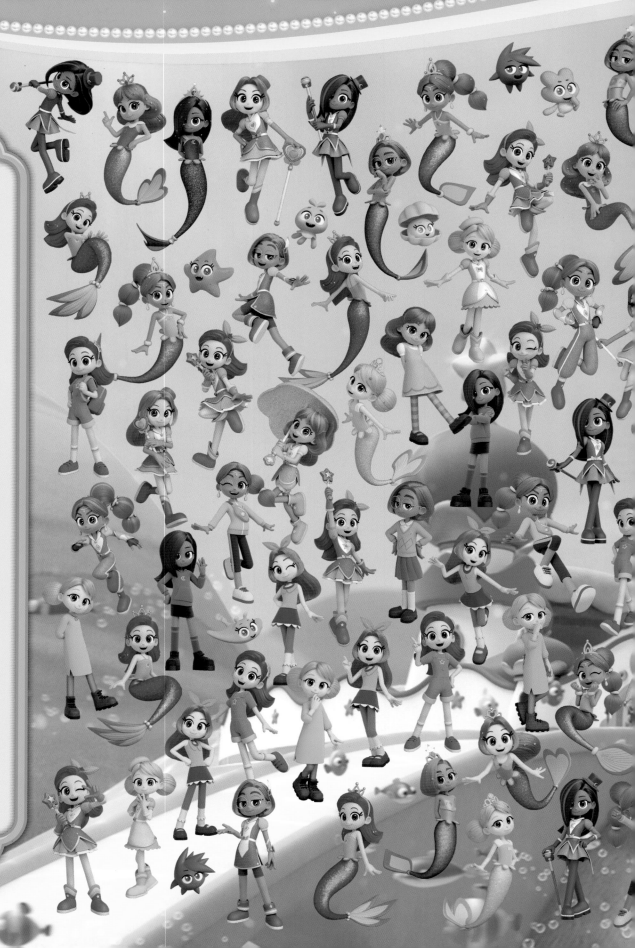

해마 해양국의 콧대 높은
인어공주 레드의 수호요정은
누구일까요?

ㅎ ㅌ ㅋ

글씨와 : 吕染

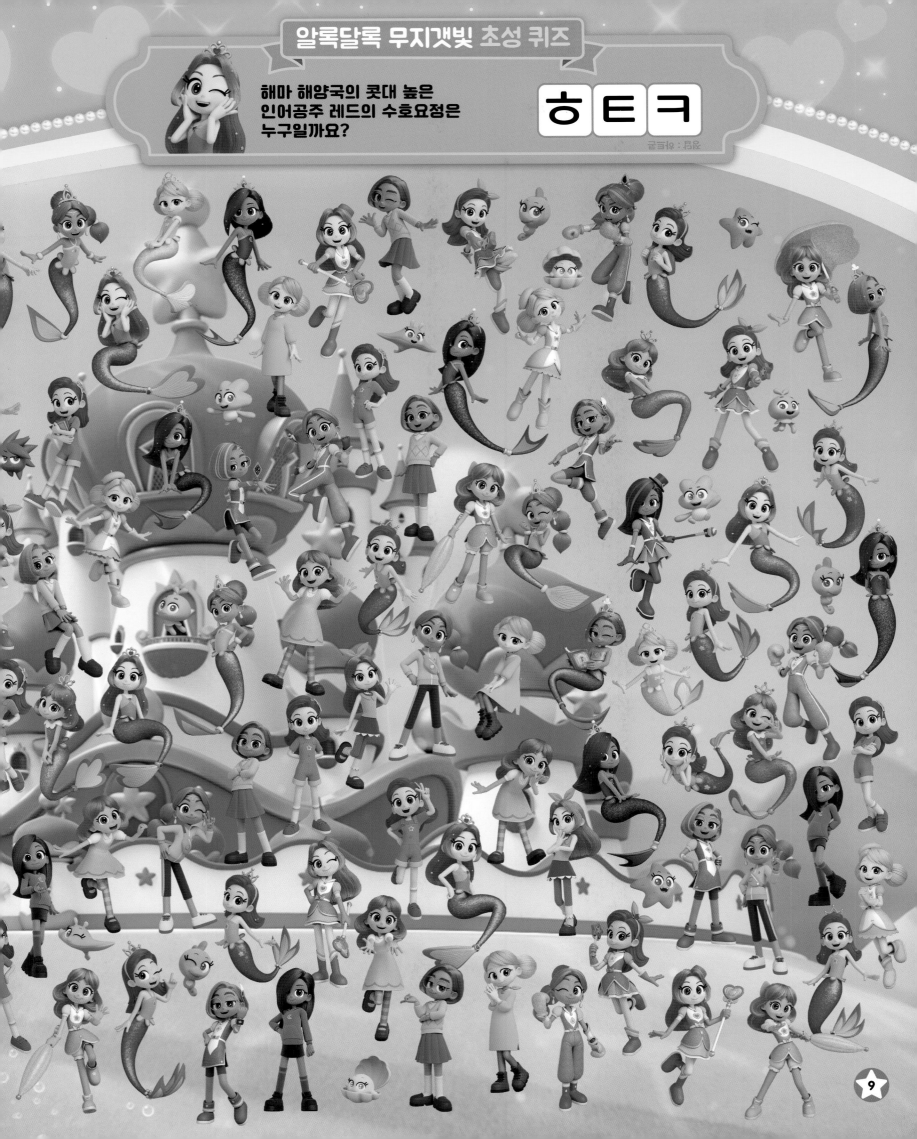

다른 그림 찾기!

왼쪽 그림 A와 오른쪽 그림 B를 비교한 뒤,
달라진 부분 7군데를 찾아 B 그림에 표시해 보세요.

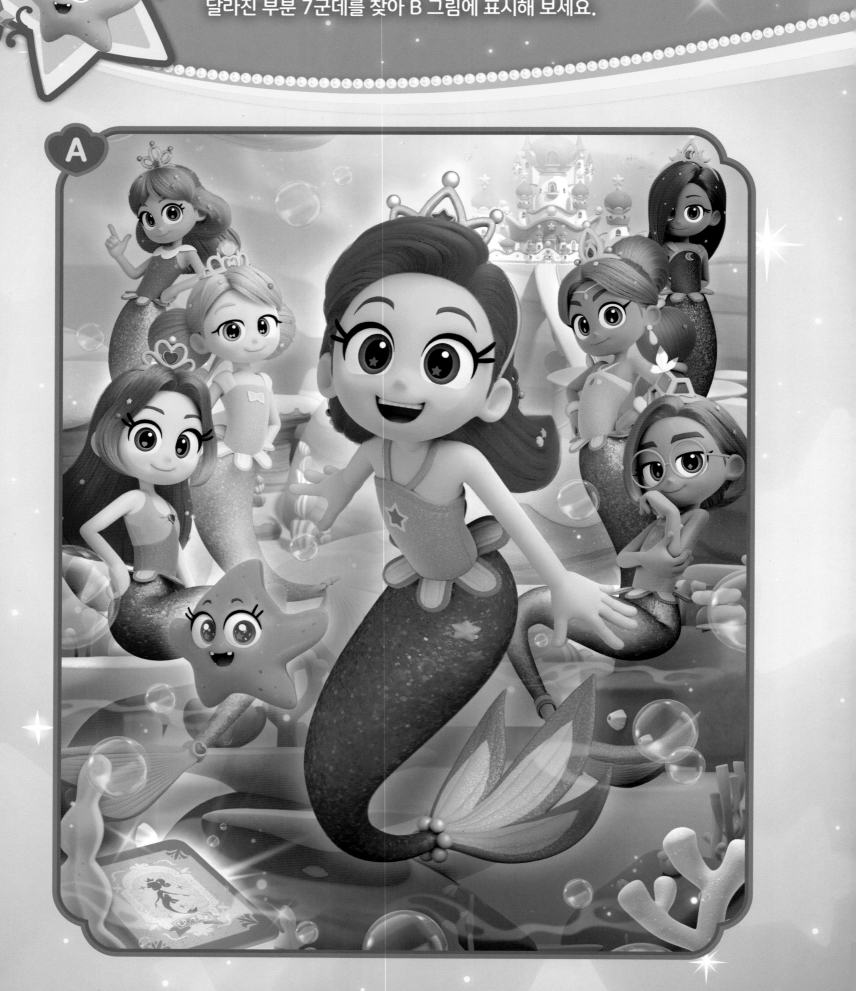

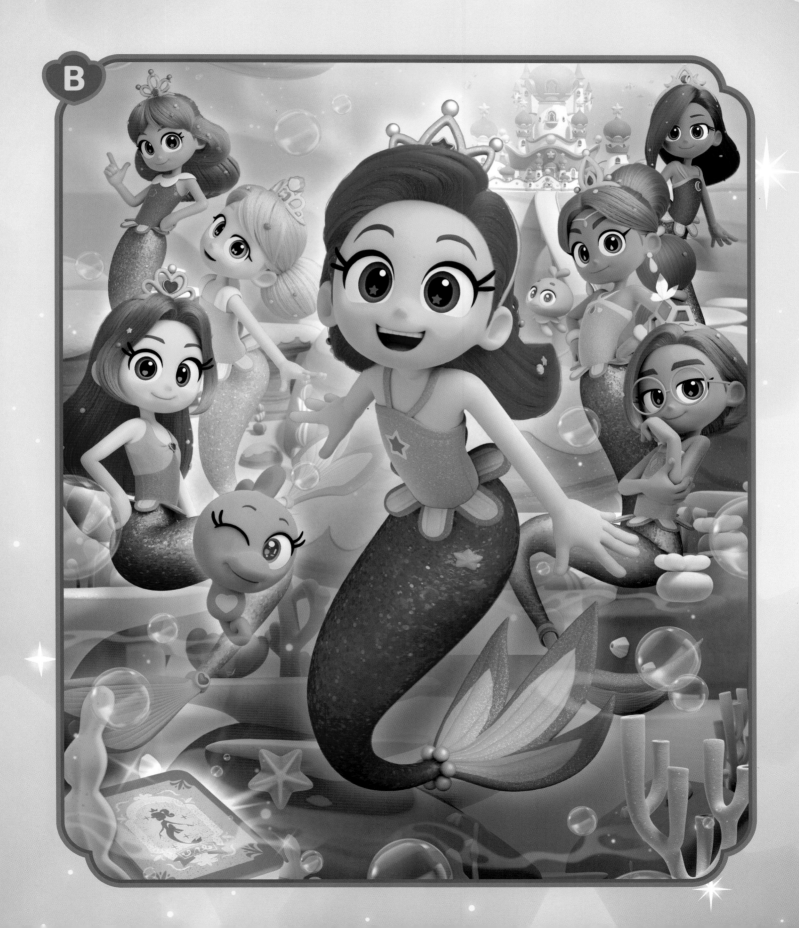

두근두근 설레는 첫 등교!

인간으로 변신한 인어공주들이 다니게 될 학교는
바로 블루닷 스쿨이랍니다.
학교에 도착한 인어공주와 수호요정 친구들을 모두 찾아보세요!

Orange Amber

찾아보세요!

퍼플 스타

레드 루비

옐로우 골드

그린 리프

블루 사파이어

인디고 킨

★ ★ ★

보너스 미션

프리클

핑크스타

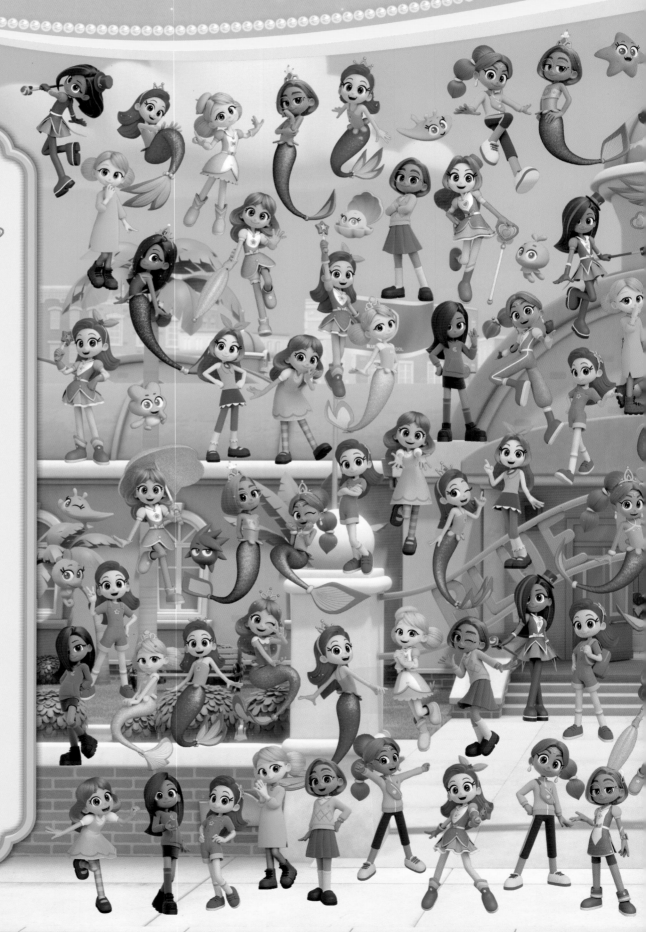

말미잘 해양국의 애교쟁이
인어공주 오렌지의 수호요정은
누구일까요?

ㅁ ㄴ

정답 : 주민

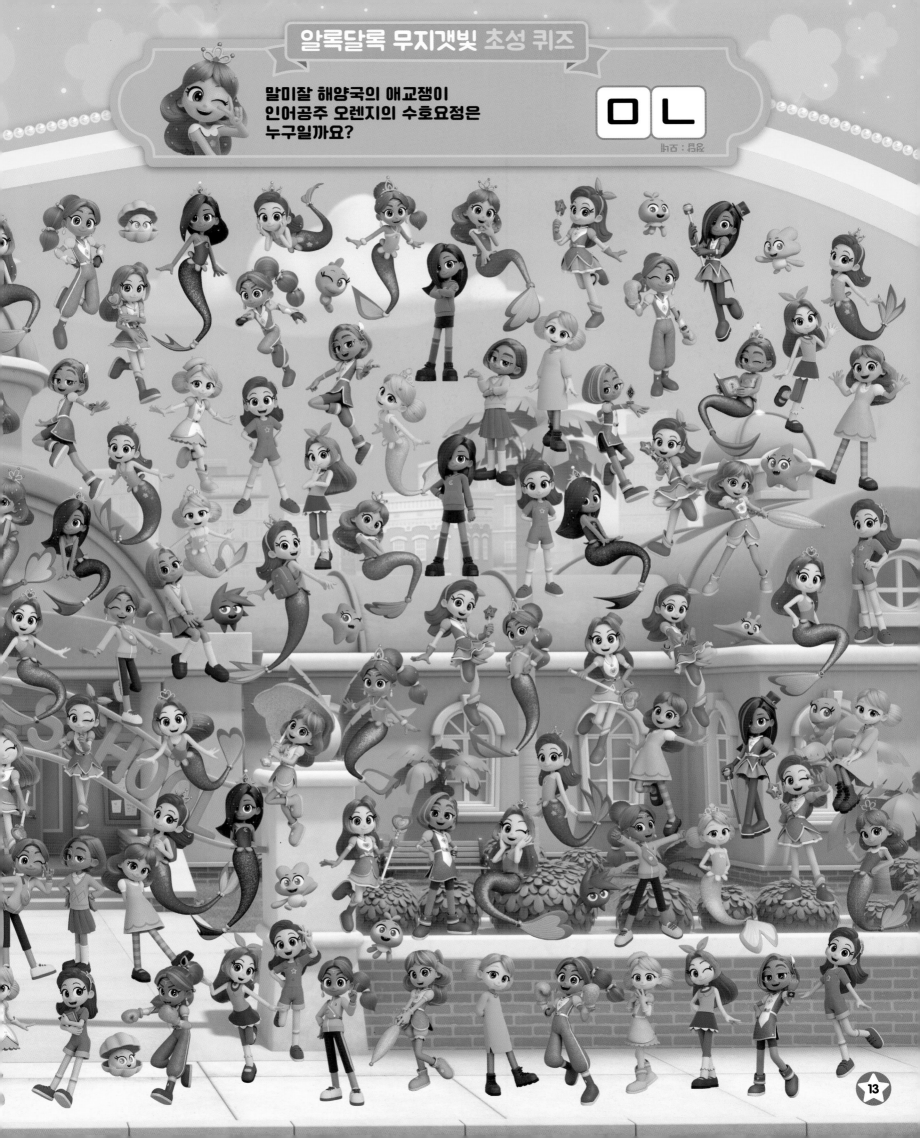

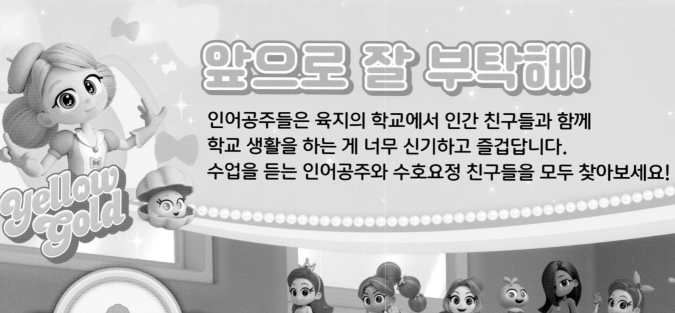

앞으로 잘 부탁해!

인어공주들은 육지의 학교에서 인간 친구들과 함께
학교 생활을 하는 게 너무 신기하고 즐겁답니다.
수업을 듣는 인어공주와 수호요정 친구들을 모두 찾아보세요!

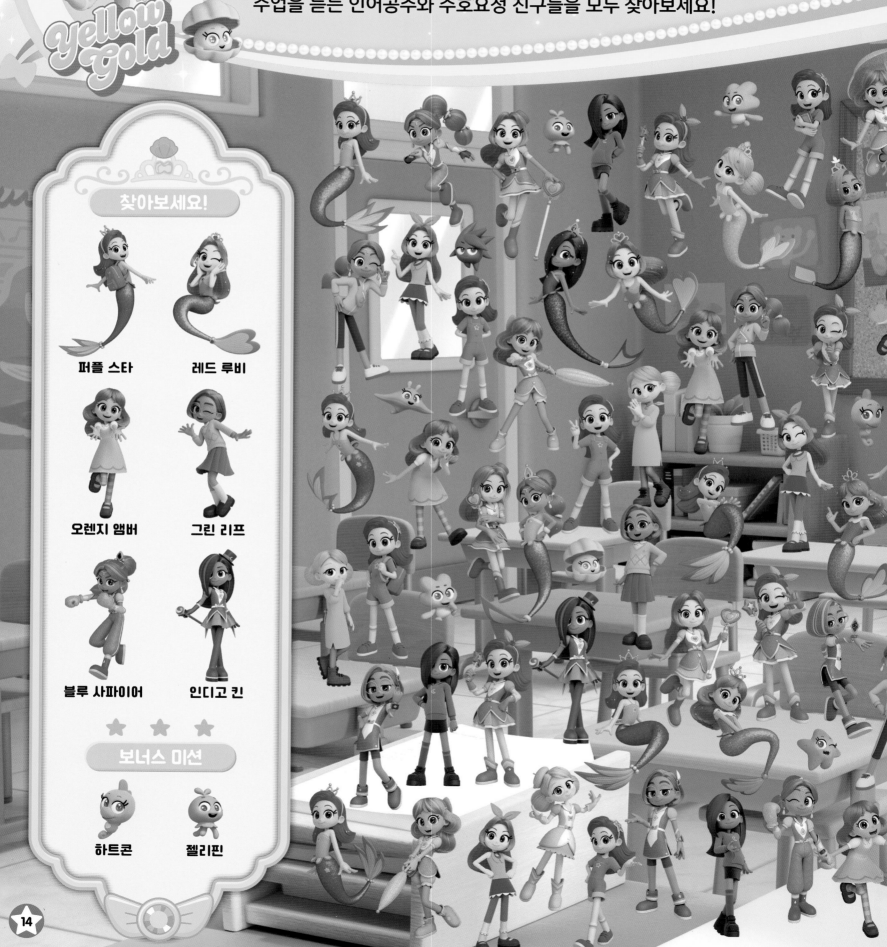

찾아보세요!

퍼플 스타 레드 루비

오렌지 앰버 그린 리프

블루 사파이어 인디고 킨

보너스 미션

하트콘 젤리핀

조개 해양국의 부끄럼쟁이
인어공주 옐로우의 수호요정은
누구일까요?

정답 : 샤르르

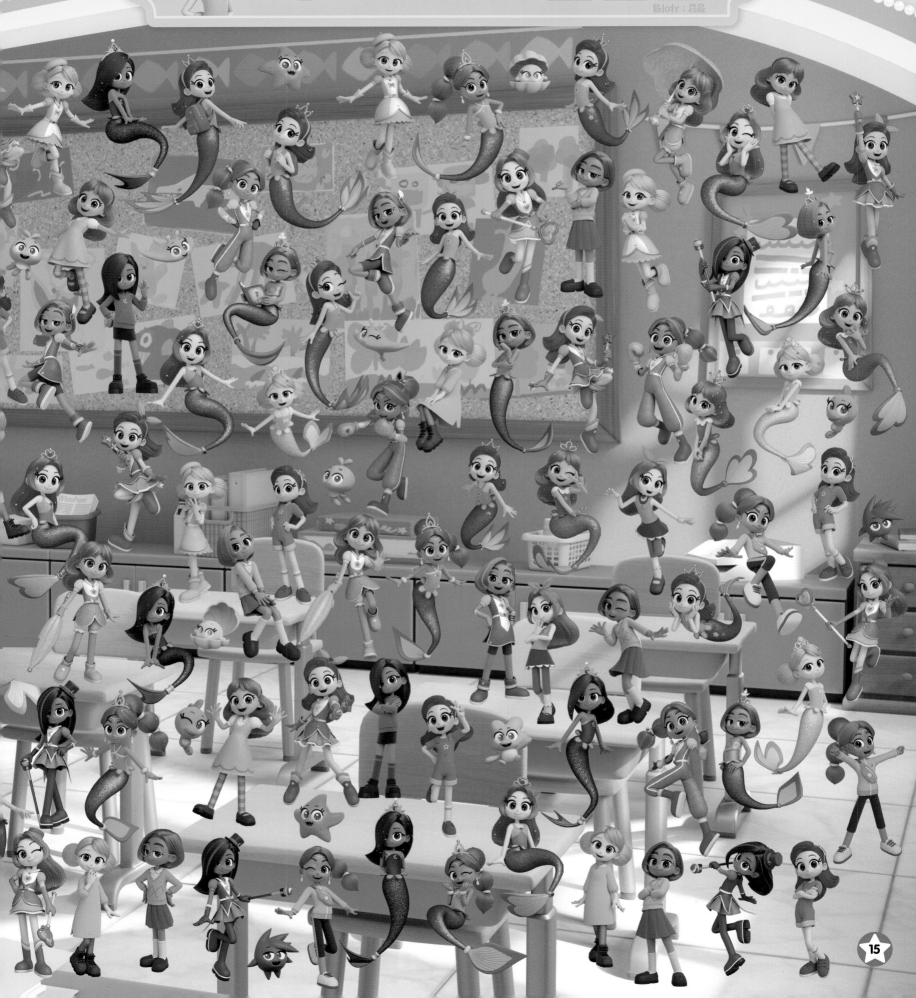

레인보우캐쳐 찾아 미로 탈출하기!

보기의 레인보우캐쳐를 모두 모아 인어공주 친구들을 만날 수 있도록 퍼플을 도와주세요.

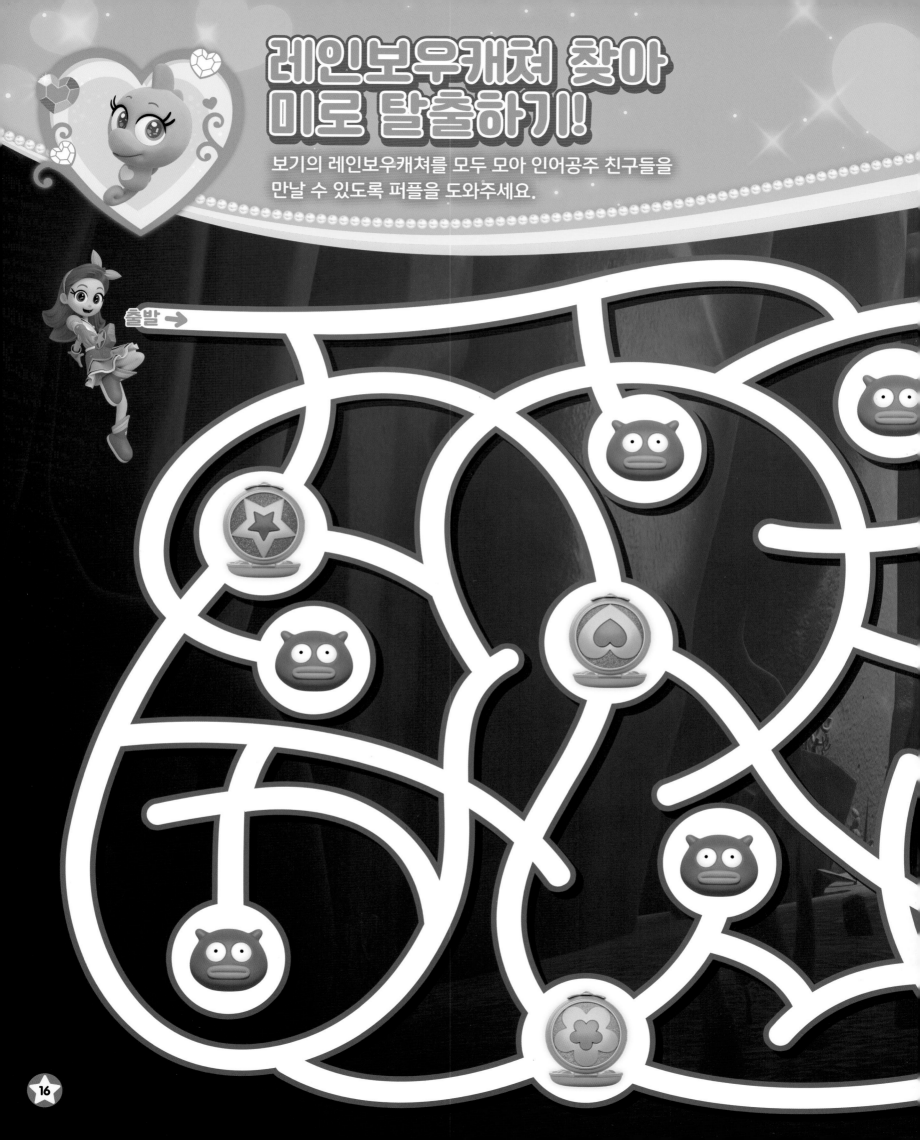

출발 →

 캐쳐퍼플　 캐쳐레드　 캐쳐오렌지　 캐쳐옐로우　 캐쳐그린　 캐쳐블루　 캐쳐인디고

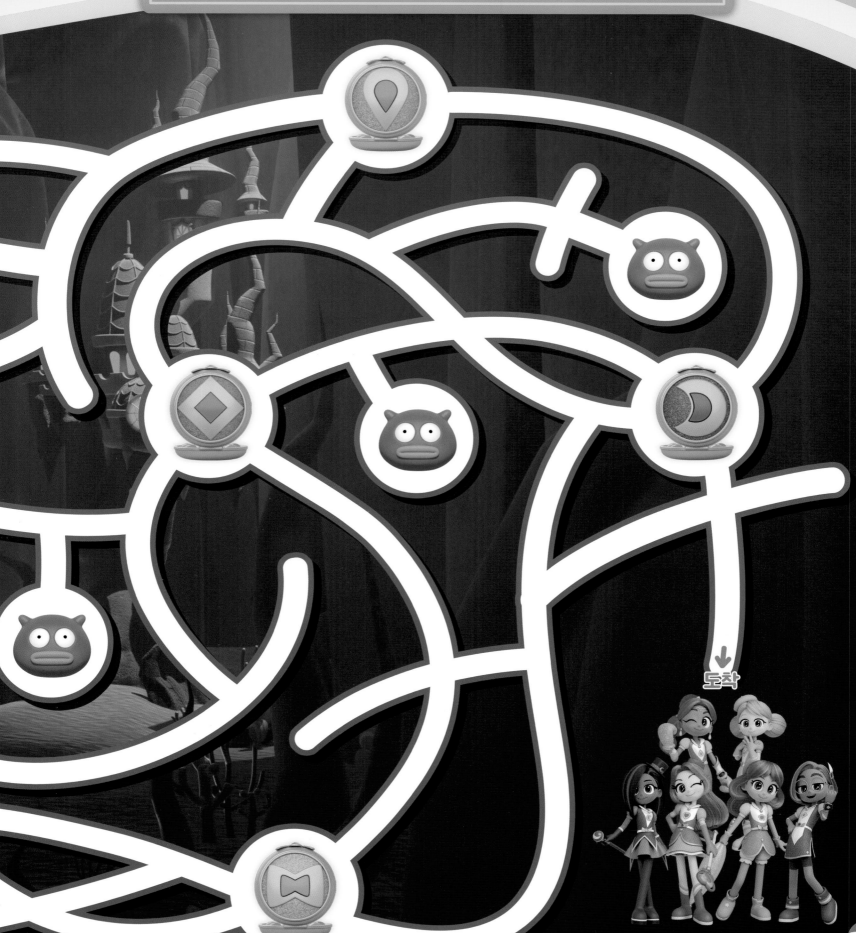

도착

쉬는 시간이 제일 좋아!

인어공주들은 교실에서 수업을 듣는 것보다
운동장에서 친구들과 뛰어노는 게 더 좋다고 하네요.
씽씽 달리는 인어공주와 수호요정 친구들을 모두 찾아보세요!

찾아보세요!

퍼플 스타

레드 루비

오렌지 앰버

옐로우 골드

블루 사파이어

인디고 킹

보너스 미션

모네

프리클

가오리 해양국의 모범생
인어공주 그린의 수호요정은
누구일까요?

ㅅ ㅌ ㅅ

정답 : 스타샤

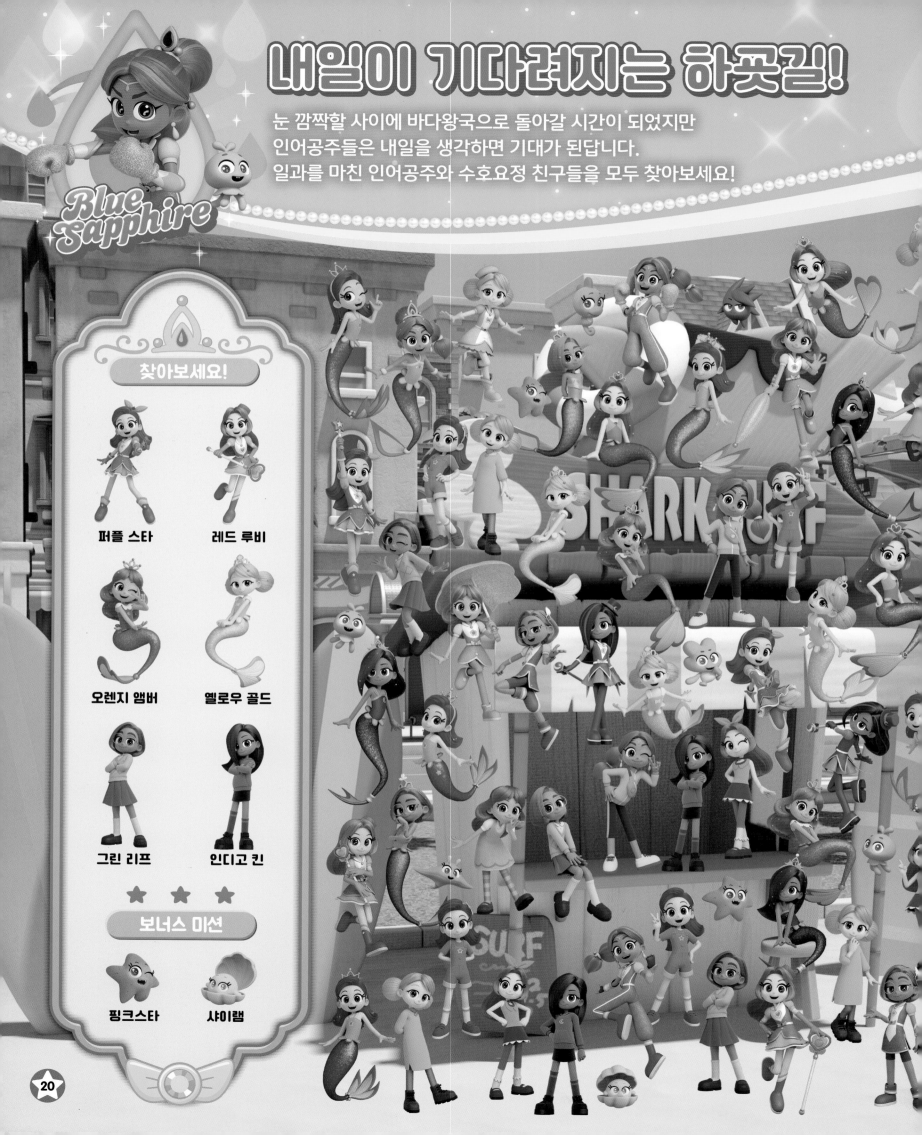

내일이 기다려지는 하굣길!

눈 깜짝할 사이에 바다왕국으로 돌아갈 시간이 되었지만
인어공주들은 내일을 생각하면 기대가 된답니다.
일과를 마친 인어공주와 수호요정 친구들을 모두 찾아보세요!

Blue Sapphire

찾아보세요!

퍼플 스타	레드 루비
오렌지 앰버	옐로우 골드
그린 리프	인디고 킨

★ ★ ★

보너스 미션

핑크스타	샤이램

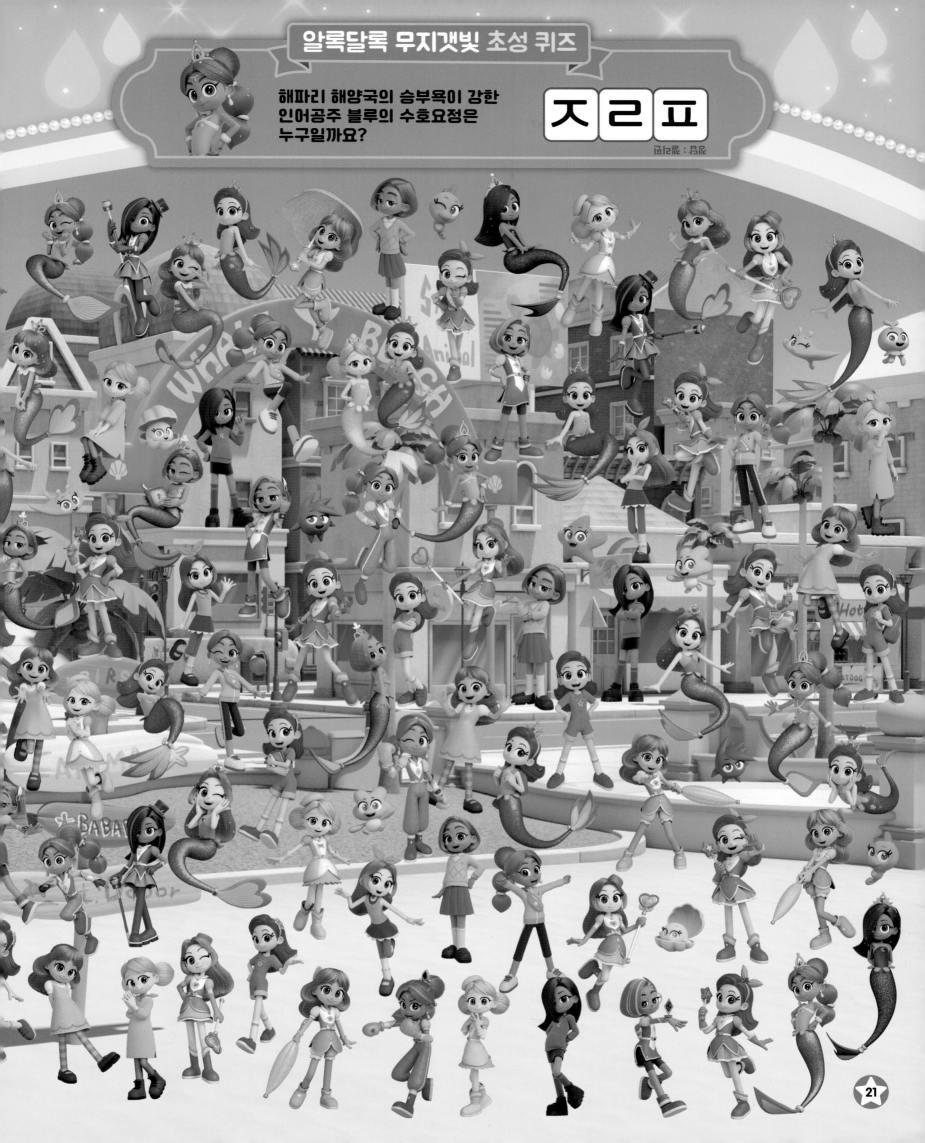

해파리 해양국의 승부욕이 강한
인어공주 블루의 수호요정은
누구일까요?

ㅈ ㄹ ㅍ

정답 : 젤리프

그림자의 주인 찾기!

레인보우 버블젬 친구들이 숨바꼭질을 하고 있어요.
보기의 그림자와 똑같은 친구를 모두 찾아보세요.

보기

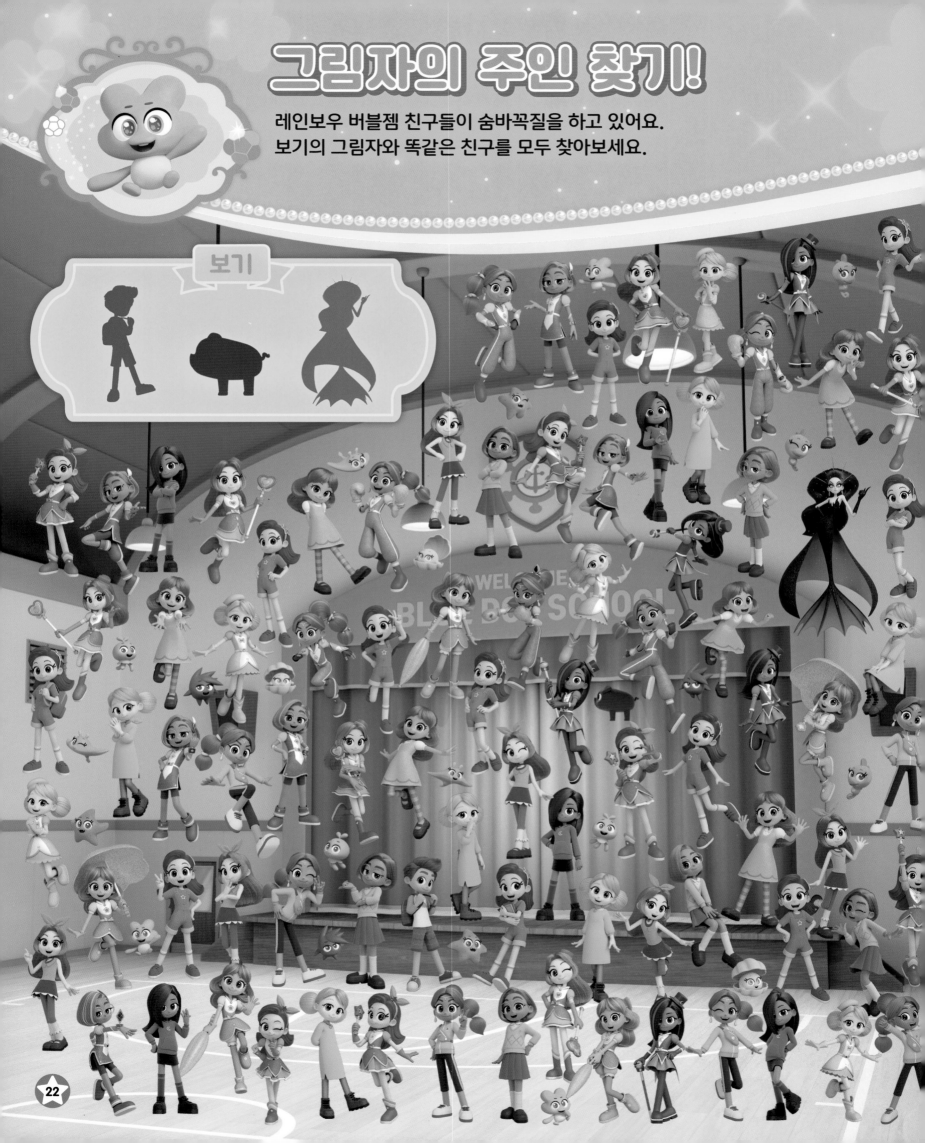

길 따라가기!

보기의 순서대로 엠블럼을 따라가면 길이 만들어진대요.
차근차근 길을 따라가 보세요.

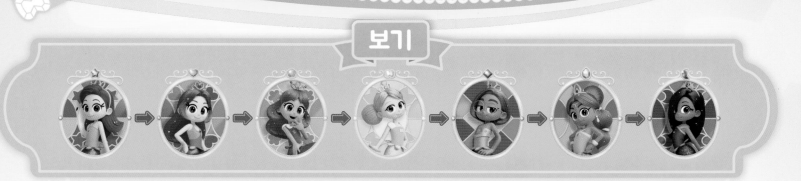

보기

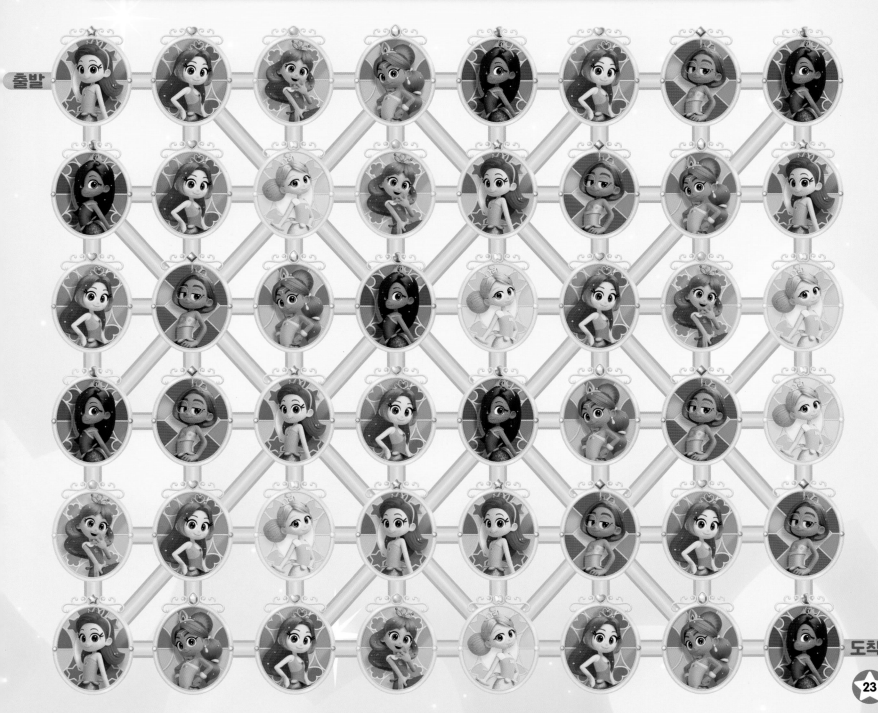

인어공주들의 즐거운 하루!

인어공주들이 퍼플의 방에 모여 학교에서 생긴 일들을 이야기 하고 있어요.
힌트를 잘 읽고, A→B→C→D 순서대로 그림을 비교하며
달라진 친구들을 찾아보세요!

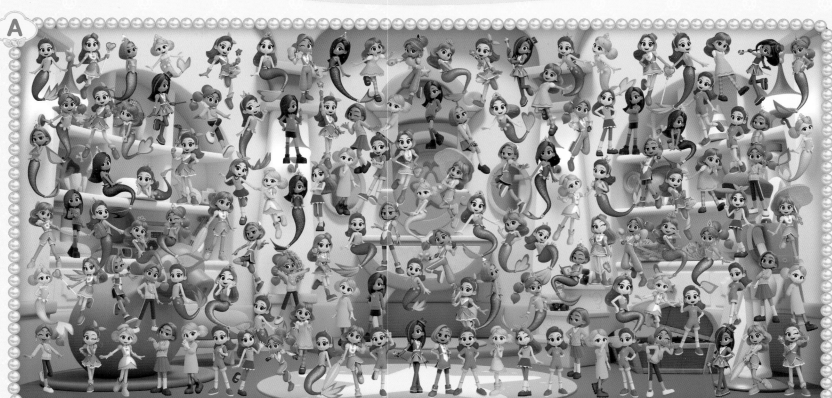

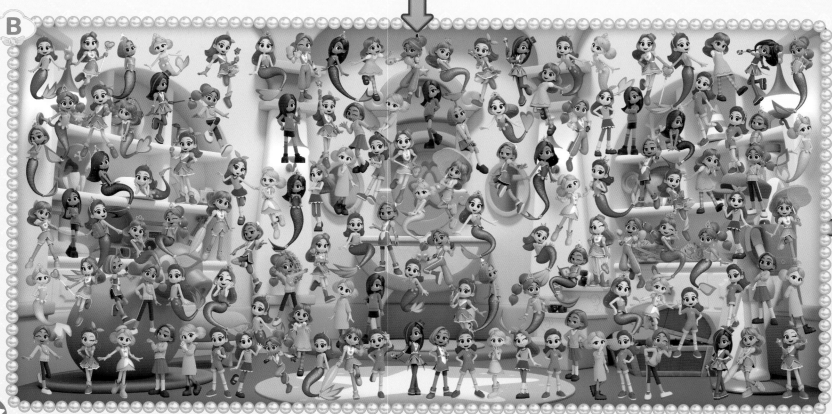

힌트

1 그림 Ⓐ ➡ Ⓑ 에서 사라진 친구 두 명을 찾아보세요.
2 그림 Ⓑ ➡ Ⓒ 에서 새로 나타난 친구 세 명을 찾아보세요.
3 그림 Ⓒ ➡ Ⓓ 에서 사라진 친구 두 명을 찾아보세요.

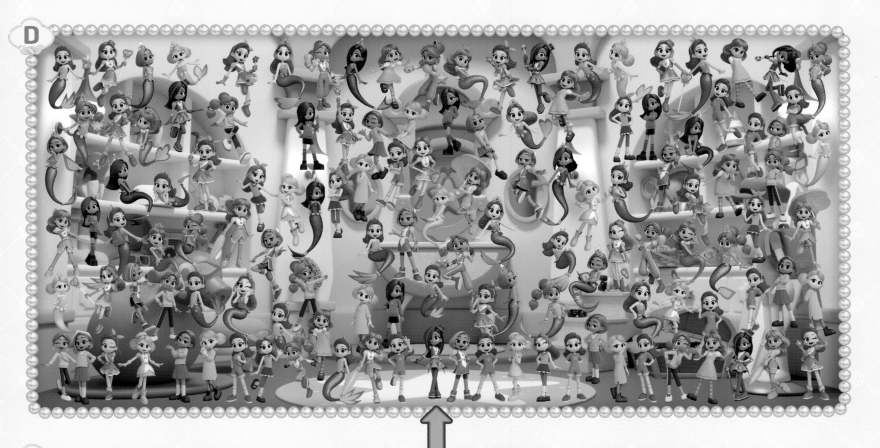

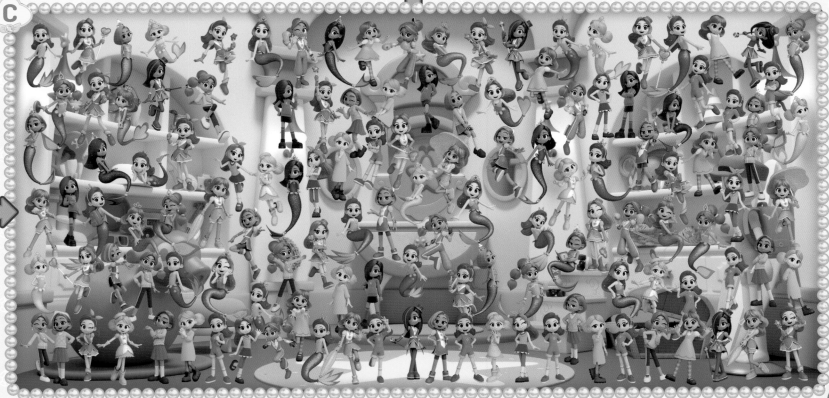

버블젬을 향한 또 다른 마음!

바닷속 깊은 곳에 유배된 바다마녀 블랙 다이아가
버블젬이 흩어졌다는 사실을 알곤 음모를 꾸미고 있어요.
악에 맞설 인어공주와 수호요정 친구들을 모두 찾아보세요!

Indigo Keen

찾아보세요!

퍼플 스타

레드 루비

오렌지 앰버

옐로우 골드

그린 리프

블루 사파이어

★ ★ ★

보너스 미션

하트콘

스팅스

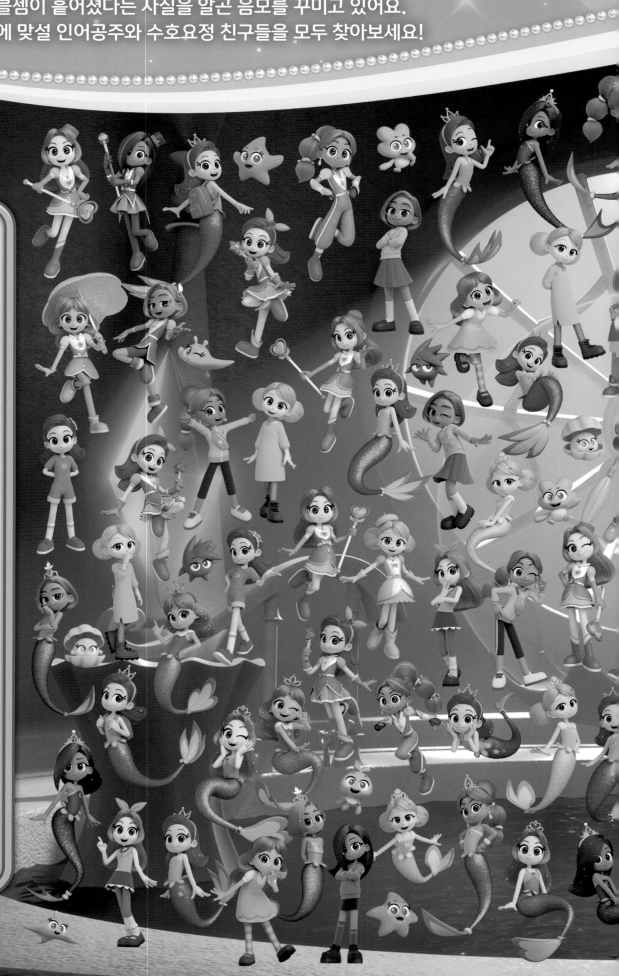

심해 해양국의 아웃사이더
인어공주 인디고의 수호요정은
누구일까요?

ㅍ ㄹ ㅋ

프리카 : 답정

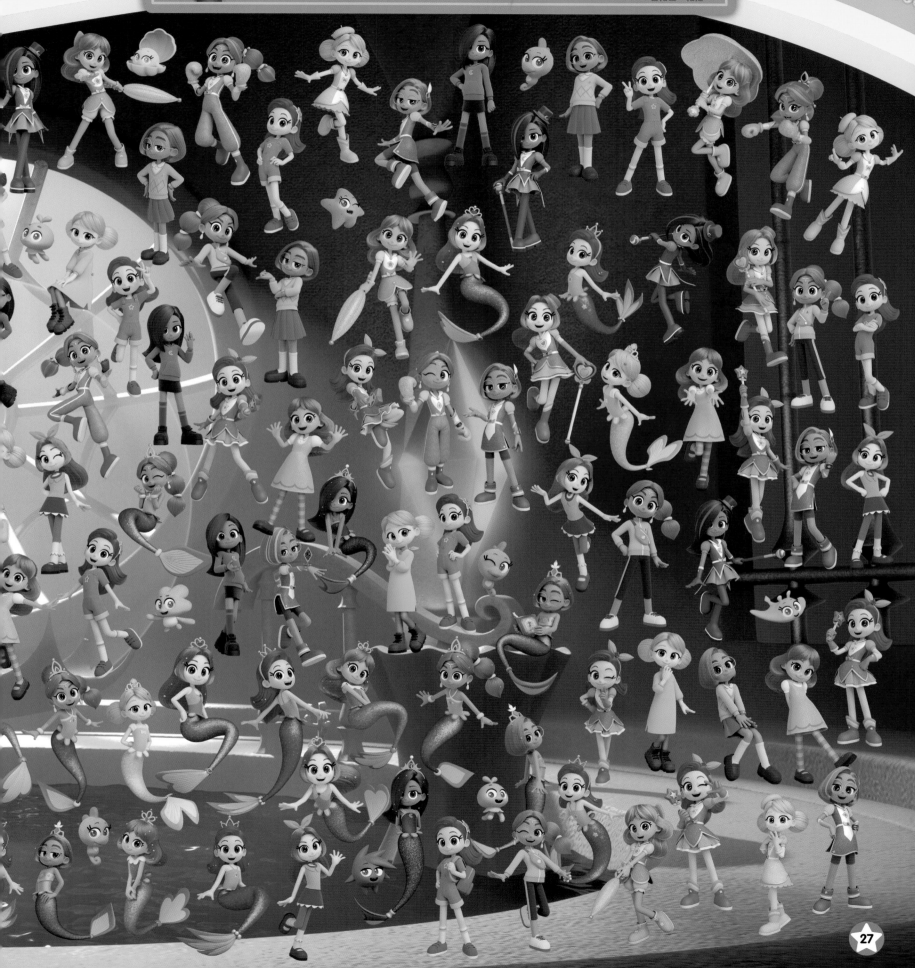

정답

숨어 있는 인어공주와 수호요정 친구들을 모두 찾았나요?
아직 못 찾았다면, 정답을 확인하기 전에 다시 한번 찾아보세요.

6~7

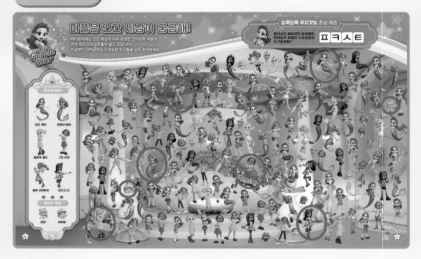

8~9

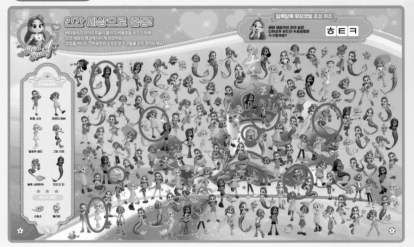

10~11

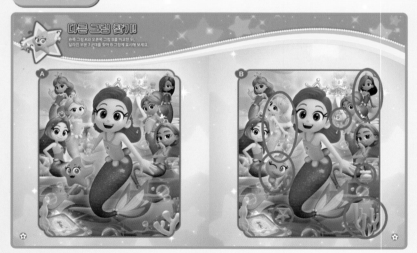

12~13

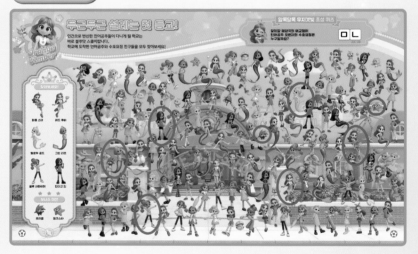

14~15

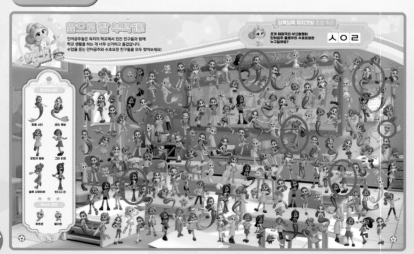

16~17

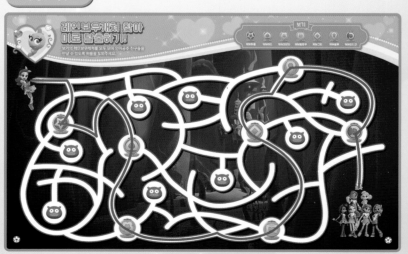

28

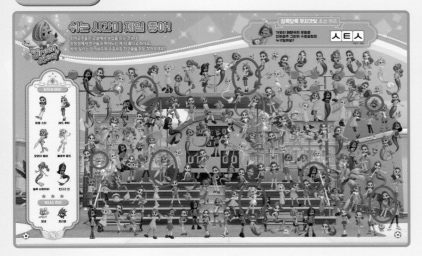

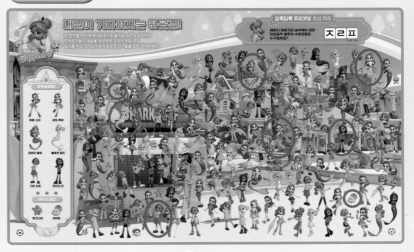

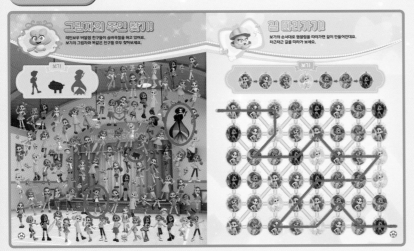

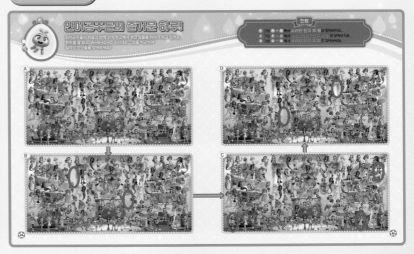

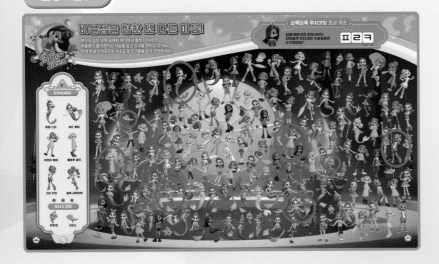

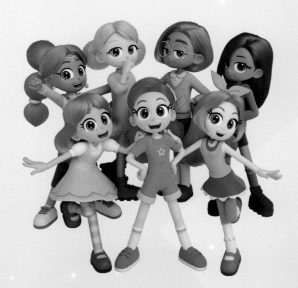